U0067879

書情畫意

藍色水銀、破風、列當度、鄭湯尼——合著

Family Sky 天空數位圖書出版

目　錄

非典型愛情小說

文：藍色水銀

　　藤井樹這三個字，對我而言，比較像是廟裡的神仙，已經被我供奉，而不是一個作者而已，在一次偶然的機會裡，拜讀了他寫的《貓空愛情故事》，從此掉進了他的文字世界，進而崇拜，最後的結果就是書櫃上多了一排他的書，總共十三本，也就是他的前十三本著作，每本我都看了又看，並不是不再喜歡他的作品，而是其他的還沒買，雖然第十四本已經出版超過十年了。

　　《貓空愛情故事》是藤井樹的第二本著作，文字淺顯易懂，偶爾加入幾個華麗的字眼，讓整本書看起來更有文學氣息，如同畫龍點睛般神妙，讓看似平淡無奇的內容變得更生動，也更吸引人。

　　獨特的敘事手法，也是這本最迷人的地方，細細品嚐之後，會發現自己也如同主角般，這應該是能夠引起書迷共鳴的主因吧！？翻到書的最後，僅花了一年多，就已經 64 刷，多麼了不起的成就，說不定現在早已經超過百刷了。

　　仔細看，會發現藤井樹花了很多時間在內心戲上，或許瑣碎，也許無聊，但總能讓人心有戚戚焉，並無法自拔的繼續往下看，不論看完之後是什麼感覺？過一陣子，又會再度把這本書拿起來，再看一遍，就像一客特製且美味的牛排，吃過一次之後，會讓人回味無窮，也會讓人想一吃再吃。

　　邊看邊笑，是許多藤井樹的讀者共同的症狀，他總能讓人笑，如同周星馳的《唐伯虎點秋香》一樣，不論你已經看過幾遍，那些讓人大笑的段落，再看幾遍也一樣惹人開懷大笑，不同的是，看書的人只會呵呵地笑，嘴角微揚，看了之後心情大好，而不是笑到肚子痛那麼誇張。

　　愛情，這兩個字很難形容，因為每個人在不同時期的感受不同，貓空愛情故事把這個階段的心情描述的很精準，該有的反應跟心理狀態都有了，至少，我認為這是藤井樹的真實故事改編，或是當時的他，想擁有的一段感情，就像大部份的人一樣，愛情總是充滿著浪漫與憧憬，卻離不開現實，天平的一端是愛情，另一端是現實，走到那一頭都難免失落，因為我們兩者都需要。

　　十年了，這本書在我的書櫃上已經十年了，今天再度拿起來看，還是覺得這是本很有趣的小說，封面上幾行小小的字提到了天使，確實，如同上面所言：只要遇見你的天使，自然，你就會知道，愛情的樣子。願每個人都能遇見屬於自己的天使，也成為對方的天使。

帶著缺憾的愛

文：藍色水銀

　　會看橘子的作品，是因為一位朋友，他的床頭橫躺著 15 本書，作者都是橘子，從橘子的第一本到第 16 本，除了《不哭》，我沒問為什麼獨缺《不哭》，我只問可不可以全部借我，他很慷慨的借我三個月，我天真的以為我可以看完，並且全部吸收，但我錯了，我只依稀還記得《愛無能》，以及《妳在誰身邊》，《都是我心底的缺》，後來又借了新的七本，但還是缺了《不哭》，這位朋友在某天失聯了，我真的不知道他搬去那裡了，也因為他的電話變成空號，彷彿人間蒸發了，所以，我買了第 24 本的《妳沒說再見》，我買的唯一一本橘子作品，時間過得好快，這本書已經買了十年，也靜靜在我的書櫃上十年，沒人動過。

　　橘子的作品，要一字一字慢慢地看，最好每小段連續看兩遍，否則很容易忘記剛剛看了些什麼？又得從頭再看一遍，不僅浪費時間，而且會產生混亂感，因此，我再強調一遍，我建議慢慢看，這樣才能串聯起劇情，也才能看懂後面的內容，坦白說，我已經完全忘了這本書的內容了，所以，我又看了兩遍，搞得像要考試一樣。書裡有兩個主角，或說是三個主角，分別以他們的視角敘述，所以，增加了混亂的感覺，如果沒有注意到這點，我相信會更加混亂，甚至會懷疑自己是否跳頁了，所以，請先做好心理準備。

　　除了愛情，還有親情，在這本小說裡都帶著缺憾，封面上寫的幾行小字上，充滿無限感傷與感慨，封底的也是，也因為這些字，我從便利商店的書架上拿下這本小說，讓它從商品變成我的收藏，封面的其中一段是這麼寫的：當愛情變得只剩下難過，請別只記得最末的撕裂和毀壞，請也記得最初曾經交會過的感動和畫面，也曾美好過的畫面。多麼痛的一段話啊！不是嗎！？

　　仔細咀嚼了四次，花了六天，終於明白了故事的全貌，因為我已經忘了十年前的事了，當時我到底有沒有看懂。當這次我用我的心去看時，我明白了橘子想要表達的是什麼！但用這麼激烈的反應去對自己的愛人和親人，我不能接受，有什麼事不能好好講，一定要冷戰、離家出走、分手，甚至自殺，從最愛的人變成最恨的人，是那麼地容易，我不太相信，我一直認為，愛一個人就是給她全部的自由，和全部的愛，至於她是否愛我？我一定感受得出來，如果她變了心，我會祝福她，至於她能否從此幸福快樂？那是另一回事了。

是天堂也是地獄

文：藍色水銀

　　陷在愛情裡的人，有時彷彿置身天堂，有時像是墜入地獄，明明是跟同一個人談戀愛，但心情就像坐上雲宵飛車一樣多變，剛開始既期待也怕受傷害，當升到最高點時，有點迷茫，剛開始往下衝時，非常興奮，甚至尖叫，經過幾個急彎或是翻轉後，開始難過或是想吐，心想：趕快到終點吧！我快不行了，好不容易到達終點，腿都軟了，想走也走不動，而樂在其中的人，卻可以一路嗨到底，然後再玩一趟。

　　蔡詩萍的書：《你給我天堂，也給我地獄》，出版 20 年了，在九年前拿到手上，我用了黃色螢光筆畫了許多地方，不是因為我認同那段話，而是文字的用法竟然可以如此精妙或是華麗，所以我又買了《歐菲斯先生》、《不夜城市手記》、《男回歸線》、《三十男人手記》、《愛》，《在天堂與地獄之間》，其實，《你給我天堂，也給我地獄跟愛》，《在天堂與地獄之間》是同一本書，剛拿到後者時有點不快，覺得被騙了，但新版的序寫的很棒，所以就留下了，也就是說我有兩本內容相同，書名卻不相同的書。

　　這本書，除了書名吸引我、封底跟目錄吸引我，每一篇的開始都有一小段話也很吸引我，看起來像是該篇的註解，如果你這樣想，那就大錯特錯，但不論如何，內容的許多部分也都蠻吸引我的，於是，一遍又一遍的咀嚼與翻閱，有時越嚼越香，有時越看越苦，愛情這玩意兒，既簡單也複雜，這本書或許不

能讓你一窺愛情的全貌，但可以讓你點頭如搗蒜：這招可以用，這段我喜歡，這篇我認同。

　　愛情，能把戀人從天堂打落到地獄，當然也能從地獄一下子把人拉拔到天堂。這段話是書中的一小段，同一篇中有另一種寫法。**通往天堂最短的距離，是戀愛；通往地獄最短的距離，還是戀愛。**兩種寫法，你喜歡那一種呢？如果你不能認同這兩段話，那就表示你愛的不夠深，或是你根本不是在戀愛中，無法體會，事實上，整本書都很精準的形容各種狀態，愛情在不同情況時會發生些什麼？如同數學公式般。

　　或許，每個人都在尋找或等待那個對的人，但他能讓你一直身在天堂嗎？答案恐怕是否定的，不論你是墜入愛河，還是越陷越深直到無法自拔，就算兩人深愛著對方也一樣，時間是一把殺豬刀，日子一久，再愛也會歸於平淡，有人只花一個月就覺得愛情已經索然無味，有句名言叫七年之癢，但現代人普遍沒耐心，七年太久了，可能三年就不行了，甚至三個月就分手，新歡能讓你一直身在天堂嗎？答案恐怕是否定的，或許，他會讓你一直在地獄裡，不是嗎！？

天才少年小說家

文：藍色水銀

　　克里斯多夫。鮑里尼，1998 年即十五歲時寫了《龍騎士》首部曲：飛龍聖戰，最初由父母的出版社出版，後來即 2003 年被 Alfred A. Knopf 出版公司發掘再版，成為全美暢銷書，之後的八年陸續出版了二部曲：勇者無懼、三部曲：降魔火劍、四部曲：最後榮耀，2011 年時，他只不過 28 歲，竟已經完成曠世巨作。

　　為什麼說他是天才少年小說家呢？因為首部曲的頁數即多達 509 頁，以一般的國中生來說，光是寫個兩頁的作文都很難了，而他卻能夠創造出活靈活現的龍、龍騎士、精靈、矮人、洛魔、陰魂人等，而且思緒清楚，劇情連貫，人物的個性、景色的描述都非常到位，字裡行間的迷人之處，非三言兩語可以形容，若沒有經過作者介紹，多數人都會認為這是一部大師所寫的小說，其精彩程度絕不亞於《魔戒三部曲》、《哈利波特》等暢銷小說。

　　唯一可惜的是首部曲在拍成電影之後，票房不如預期，因此之後的三部曲皆未能拍成電影，這也讓他的知名度無法升高，儘管如此，克里斯多夫。鮑里尼仍然讓他的作品在許多國家發行翻譯本，並大受歡迎，尤其在美國本土。

　　2009 年，第一次拿到首部曲，花了三個月，每天至少一小時才勉強看完一遍，之後又看了兩遍，深深被這部小說吸引，2011 年我在二手書店裡買下首部曲與二部曲，同樣的，二部曲

也看了三遍，2013 年，在聯經出版社的台中營業處訂購了三部曲與四部曲，兩本的厚度都非常驚人，分別為八百多頁與九百多頁，共花了一年七個月才看完一遍，第二遍剛剛完成，第三遍預計在 2020 年底前完成。

曾經有專家說過，看電視會讓思考變遲鈍，看小說則會讓腦筋轉動，越看越聰明，或許，這個說法是對的，自從我看過八百餘本小說之後，想像力越來越豐富，即使已經年過半百，卻仍然可以像個五歲小孩般，手拿一台戰機模型，想像自己是飛行員，在連續的翻滾後擊落敵機，得意的表情駕駛戰機凱旋返航，有如電影玩具總動員般。

這部小說對我的影響非常巨大，可以說是它改變了我的下半生，我從一個十五歲的小孩即作者身上學到了許多，其中包括了勇於面對挑戰、用真摯的心感受這個世界、絕境中不要絕望等等。這是部很棒的長篇小說，超過百萬字，或許有些冗長，但精彩絕倫，最後，我引用作者在首部曲中的序，最後一句是這麼說的：願你們的寶劍永保鋒利！多麼有禪意的一句話，竟是出自一位十五歲的孩子手中。

是王子也是青蛙

文：藍色水銀

　　《王子變青蛙》是一部愛情喜劇，雖然大部份的人說這是偶像劇。逗趣的內容，刻意誇大的表現方式，搭配帥氣的男主角明道、清新可愛的女主角陳喬恩，深受觀眾的喜愛，曾經創下百分之八的高收視率，也曾於新加坡、馬來西亞、中國大陸、美國、香港的電視台播出，播出的同時，也出版了改編小說。2020 年被翻拍，名為：忘記你，記得愛情，在此之前，印尼也曾翻拍，名為：灰姑娘的夢想。

　　會買這本小說，完全是因為我自己非常喜歡這部戲，我甚至曾幻想自己是男主角，跟笑容甜美的女主角談戀愛，也因為這部戲，讓一個女人心甘情願的幫我生下一個小孩，現在小孩已經十四歲了，所以，它對我的人生是具有重大意義的。

　　事實上，這部戲是二個男主角，女主角也是二個，第一男主角從高高在上的總經理，變成失憶的偷渡客，當他是總經理時，他愛的是第二女主角，當他是偷渡客時，愛的是第一女主角，當記憶恢復時，他猶豫了，他兩個都愛？第二男主角跟二個女主角的關係曖昧不清，他也是兩個都愛。

　　盛氣凌人且冷酷無情的男主角，跟女主角的相遇，彼此都看對方不順眼，甚至針鋒相對，但命運的安排，讓男主角失憶，他們重新認識了內心深處的彼此，也墜入愛河。愛情就這麼神奇，當初，那個看我不順眼的女人，竟跟這部戲一樣，放下了成見，跟我相戀，並有了愛的結晶。

　　除了愛情，這部戲還有二個主軸同時進行，貧窮與富裕，快樂與痛苦，共有四種組合，當男主角還是總經理時：富裕卻不快樂，當他成為失憶的偷渡客，跟著女主角一家：貧窮卻快樂。老爺因為積欠大筆債務，甚至連累所有村民：貧窮且不快樂，這部戲結局是完美的，女主角終於麻雀變鳳凰，跟男主角一起：富裕且快樂。

　　除了主角，配角也是這部戲好看的原因，除了製造笑果，還有張力。幾個甘草人物將主角襯托的很好，反派的副總、雜誌總編、對手飯店總經理，三人的壞各有不同，但怎樣也沒有被仇恨蒙蔽雙眼的第二男主角壞，他把對男主角的恨，一次爆發，想把飯店經營權轉讓給死對頭，但上萬員工即將面對失業，他也無動於衷，並且動用關係，讓失業的男主角找不到工作，這種行為讓許多粉絲恨得牙癢癢的，也為這部戲添加了最緊張的部份。

　　或許最後的結局很圓滿，但在現實中，卻並非如此，有時候，錯過了對的人，就是一輩子，再也遇不到那個讓你怦然心動的人，所以，當你遇上了，請不要遲疑，用盡全力去愛吧！

顛覆舊思維

文：藍色水銀

　　布萊德彼特主演的《魔球》，講的不止是棒球，看越多遍，就越覺得這部電影深不可測，每個段落都有亮點，都有讓人感動或深思之處，算是一部非常棒的電影，他可以鼓勵目前處於失敗的人，也可以警惕正在顛峰的人。

　　先從燈光跟構圖開始說好了，這是一部非常注重燈光的電影，看似簡單的畫面，卻把人物的光線跟位置處理的非常棒，也讓演技精湛的布萊德彼特更好發揮，無形中，每個角色都更棒了，許多構圖跟串聯或剪接，把這部電影提升到了另一個境界。

　　彼得，劇中的年輕胖子，是這部戲的重點之一，他代表的是顛覆舊思維、英雄所見略同、時刻做好準備、相信自己、外行可以領導內行、細心、創新等等，他甚至是主角比利的心靈導師，他用一段影片告訴比利，你已經擊出全壘打，只是你自己不知道而已。還有人性的善良，因為他不忍心將球員開除或轉隊，他既是千里馬也是伯樂。

　　比利‧布萊德彼特把這個角色詮釋的非常到位，跟老闆的溝通、教練的衝突、休息室的大罵、與老球探們的會議、女兒的關係、前妻的狀態、連勝的喜悅、未能奪冠的失落，這麼多的位置讓他發揮，也是本戲的最重要人物。

　　哈提博，受傷無法傳球的捕手，失業在家，還需要養家活口，他代表的是所有受傷失意的球員，也代表不要看輕自己的才能，最重要的是接受挑戰，因為他的再見全壘打，奧克蘭運動家隊因此得到了 20 連勝，多麼了不起的成就，這個曾經被教練視為無法再造的運動員，用他的選球能力再度證明自己的價值，也成功轉型為一壘手。

　　大衛，過氣的明星球員，跟比利談話之後，重新找到自我，帶領年輕球員，也在場上表現良好，開啟了連勝紀錄，為自己退休前畫下完美的句點。

　　布雷德福特，投球姿勢怪異的投手？身價被嚴重低估，其實，這種下勾投法（低肩側投）在棒球界還算常見，在連勝之旅中，扮演了非常重要的角色。

　　比利跟教練的衝突，連敗的教練充滿了主觀意識，保守的不願接受比利的新陣容，逼使比利賣掉或交易教練喜愛的所有球員，進而使用新的球員。比利跟老球探們的會議，兩邊都充滿了主觀意識。改革，本來就很困難，而要一個資深且固執的教練，接受一個對棒球外行的人的意見，那更是難上加難，但他們最終還是選擇了合作。

　　或許，比利未能如願拿下世界大賽，但裡面有句台詞很棒，How can you not be romantic about baseball？你怎能不愛棒球？套用在其他領域中，又何嘗不是如此呢！

逐夢者

文：藍色水銀

　　逆光飛翔這部電影，是一部溫馨感人的勵志片，我一共看了三次完整版，三次都流下了眼淚，如果你問我，第四次看會不會再度被感動，再度流淚，答案恐怕是肯定的。

　　李烈的角色是主角的母親，她演出了天下父母心，對小孩想要放手卻不放心，那種糾結，也讓這部電影更感人。納豆的角色，看似不重要，但他的金錢支持，讓女主角有機會追夢，代表的是許多追夢者，背後那隻看不見的手，默默的支撐著。尹馨演的是鋼琴老師，代表的是追夢者後面的另一隻手，用心地在背後努力推著，跟金錢支持的那隻手同樣的重要。男主角的室友閃亮，除了是甘草人物，代表的是人性本善，還有樂觀。

　　張榕容演的是女主角，面對不喜歡的工作和客人，她勉強地擠出笑容；面對瘋狂購物的母親，她既無奈又生氣；面對劈腿的男朋友，她崩潰了，一連串的打擊，把她推向了絕境，但她的老闆納豆，她的夢，還有男主角，幫她撐下去了，她走進男主角的世界，讓她重新站起來，勇敢追夢，或許結局不完美，但她自己知道，離夢不遠了。

　　黃裕翔是男主角，視障的他，卻熱愛音樂，從小就展現出對音樂的天分，在鋼琴比賽中得獎，卻因為別的小朋友嫉妒，說他是視障才能得獎，這讓他非常在意，從此不再參加比賽。進了大學音樂班，同學百般排擠，幸虧音樂老師給他機會證明自己的實力，才得以繼續他的音樂生涯。與室友閃亮的互動，

讓他再度打開心門。跟女主角相識之後，兩人雖然追逐不同的夢，但卻同時展開追夢的下一段落。

舞蹈老師許芳宜，她是真實的追夢成功者，精彩的舞蹈引領著女主角一步步接近夢想。也告訴觀眾，只要有心，夢想是確實可以實現，而非遙不可及的。

劇中三段旁白或台詞，是這部電影的精髓所在。

在沒有光的世界裡，踏出的每一步，都需要很大的勇氣。

如果對喜歡的事情沒有辦法放棄，那就要更努力地讓別人看到自己的存在。

如果你不試的話，怎麼知道自己能夠做到多少？

不論在生活、工作、愛情、求學、追夢，每個人都會遇到不同程度的挫折，甚至痛不欲生，這是必然的過程，但如果你用心感受這部電影，或許人生就會從此改觀，不管你的夢想是什麼？朝著它的方向去努力，就有機會嘗到成果。

恐怖份子是軍人

文：藍色水銀

　　痞子英雄-2黎明再起，是台灣導演蔡岳勳所執導的動作片，也是台灣近年來少數的大場面電影，據說耗資六億台幣，加上第一集的三億五千萬，將近十億，創下台灣電影有史以來最高成本的紀錄，以台灣電影目前發展的趨勢來看，往後的十年內應該不會被超過，甚至三十年內都不太可能有台灣導演會去挑戰這項紀錄。

　　軍人，應該是忠貞愛國的，但當他們變成政客的暗殺部隊那一刻起，一切都變了，尤其是要一個特種部隊的指揮官殺死親生父親，這種讓人難以接受的任務，於是，片中的恐怖份子誕生了，導演蔡岳勳親自飾演這個可怕的指揮官，讓這個角色的張力更加擴張，讓人不寒而慄，他的台詞中，卻有二段是非常有道理的，第一段是：有一天你就會明白，所有對立的事物都是共同存在的（也就是陰陽、正邪、對錯等等）。第二段是：人類在大量的死亡面前才會真正的反省（如兩次世界大戰、黑死病以及最新的新冠肺炎等等），其他的部份或許是歪理，但這兩段卻是殘酷而真實的。

　　電影的開頭，或許那些動作有些誇張，但一支受訓完整、裝備精良的特種部隊，確實有可能達成，之後的所有動作戲也是，面對這種部隊，別說是警察，就算是霹靂小組或是經驗不多的特種部隊，都可能輕易被消滅，毫無抵抗能力，更別說沒

有警戒心的平民百姓了，要對抗他們，勢必要付出慘痛的代價，這也是導演想要強調的。

通緝犯徐達夫跟杜小晴，雖然在本集幾乎沒有對戲，但他們之間的愛情，異常艱辛，因此兩人也非常珍惜，當他們知道幸福可能無望時，那種絕望的痛，分別以兩種不同的方式表現，最終，兩人抱著剛出生的女兒，幸福洋溢在臉上，釋放了整部戲都緊繃的壓力。

痞子陳真與吳英雄這對臨時搭擋，歷經千辛萬苦，終於解除了危機，卻也犧牲了無數的同仁，包括了視吳英雄為偶像的年輕女警，這讓我想起母親對父親說過的：每次你出勤，我都要擔心你的安危，我好怕回來的是你的同事，是來通知我，你是在醫院？或是在太平間。母親的那種擔心，從我小時候開始，一直到父親退休才結束，做為警察的家屬，那是非常沈重的心理負擔。

總統的談話也非常有意義：當我們很習慣用經濟用科技，甚至用口號來建造城市，來彰顯我們的榮耀的時候，我們卻忘掉我們應該擁有自己的信念。我們應該深深警惕黑暗的威脅，永遠在光明的細縫裡潛伏，不過，只要還有黎明的到來，希望永遠不會消失，太陽永遠在充滿勇氣的地方等待我們。導演的意思是：這不只是一部大場面的爽片，更是一部值得用心感受的電影。

大腦使用率 100%

文：藍色水銀

　　2014 年上映的露西，是我近年來少數在台北市看的首輪電影，那天，我約了人在西門町見面，但她會晚到兩小時，於是我一個人，找了一家電影院，獨自看完這部片。之後我又在台中的二輪電影院看了一次，在中國大陸的網站上看了五次，算是對這部電影有一定程度的了解。

　　也因為這部電影，我嘗試打開大腦更多的使用率，在因緣際會之下，我意外開啟了大腦裡的一部份：松果體，也就是俗稱的：第三眼，接著我的想像力、執行力、組織能力大增，也是我現在可以快速完成小說的主因。我甚至可以邊寫邊看到畫面，尚未打字的畫面會逐一浮現，這對我的小說非常重要，就是因為這些畫面，我可以讓小說的構思、內容、細節，有了超前的進度。我甚至曾經在三個小時內，想好了一部小說的三部曲，並只花了兩天就完成大部分的重要畫面，就類似電影情節，當大腦開發到一個程度，其他的就不是問題了。所以，我在短短的一個月，就想好了數十部小說的主軸與主要內容，它們現在正逐漸成為真正的小說，印成紙本與電子書，也就是現在進行式。

　　開啟松果體並不完全是好事，我可以想起我在四歲時的部份畫面，刀子劃傷左手姆指，將小玉西瓜染紅。同年，我的父親帶我到河道上捕魚。媽媽帶我到谷關玩水，回程時，我吵著買茶葉蛋，坐在公車倒數第二排，差點被蛋黃噎死。我的四歲

生日禮物：機器人，不到一分鐘就被鄰居玩壞。我獨自從白冷吊橋的這邊走到另一邊，搖搖晃晃地，還差點掉到橋下，因為有一塊木板被我踩破了，接著我到了橋頭的雜貨店，說要買糖果，雖然沒給錢，但老闆給我一顆五彩的糖，表面沾滿白糖那種，吃完後，我被留在那裡，直到我的父親找到我。父親三個高大的同事，最高的那位，總喜歡把我高高舉起，並讓我坐在他的肩膀上面。四歲之後的記憶，有許多都是非常的鮮明，不論是快樂或是悲傷，雖然不像劇中的記憶可以回到嬰兒時期。而現在，我在看電影時，可以輕鬆解讀導演的想法，演員的心情，卻也跟著起伏，百分百入戲。

受了這部電影的啟發，我決定寫一些科幻小說，提醒人類，在未來會面臨那些問題與挑戰，就像電影想表達的最核心：傳承，或許，千萬年或億萬年後，會有人想起我，曾經提醒了人類，該朝什麼方向發展！而他們正在朝這個方向前進。

猩猩統治了世界

文：藍色水銀

　　2001 年上映的決戰猩球，以及 2011 年起的猩球崛起三部曲，都是 1968 年人猿星球的後續作品，兩者的劇情基本上互不相關，唯一相同的是猩猩統治了世界，而非人類。

　　決戰猩球拍攝時，使用的是把人化妝成猩猩，而非電腦合成或動作捕捉，因此在動作上比較接近我們習慣的速度。劇中提到了穿越時空可能帶來難以彌補的災難，包括這場災難正是男主角自己造成的，或許，導演想強調，如果人類有一天發明了時光機，也不該濫用吧！另一個重點是在於猩猩與人類的地位互換，原本人類利用猩猩，完成危險的太空任務，但後來，人類的太空船穿越時空後墜毀，猩猩統治了世界，人類反成了奴隸，在此，我看到了將心比心，也看到十年河東，十年河西，科技進步，可以上到外太空的人類，因為穿越時空，後代成了原始人。

　　猩球崛起首部曲，提醒人類，在新藥物的實驗要謹慎，沒有通過人體實驗，是不該使用的，但以現行狀況，有幾個人願意當白老鼠呢？另一方面，也替那些被人類捕捉來實驗的猩猩抱不平吧？它們被人類無情的殘害，可是，沒有這些猩猩，那來的新藥？直接用人體實驗嗎？

　　猩球崛起二部曲，延續首部曲的劇情，人類因為猩流感而大量死亡，都市成了廢墟，猩猩卻在森林深處建立家園。人類因為沒有電力，意欲消滅猩猩，一心維護和平的猩猩卻被開始

分裂，形成主戰派與主和派，開戰之後，部份猩猩動搖了，因為戰爭是如此殘酷，不論那邊是勝利的一方，沒有真正的贏家。

猩球崛起三部曲，人類與猩猩的戰爭。人類不願和平，一心想消滅猩猩，猩猩領袖凱撒迷失在仇恨之中，失手殺死猩猩，也讓多年的戰友為己犧牲，也連累無數猩猩受苦受難。猩流感的突變，暗示了人類不該隨意製造：人造病毒，這在 2020 年，新冠病毒被高度懷疑是人造病毒來說，為時已晚，也就是說導演想表達的，並未得到藥廠的認同，但病毒的變異超過藥廠的預期，開始失控，原本有效的藥物，逐漸傳來無效的消息，當然，以上純屬網路上的部份討論，並非是我個人的想法，我只是覺得有這樣的可能罷了。最終，人類的軍隊全軍覆沒，猩猩終於找到新的棲息地，但領袖凱撒終於撐不下去而死亡。

四部電影想表達的都不一樣，即使是三部曲，也各有各的主軸，不會沉迷於過去的成功，就把上一集受歡迎的橋段一再重複，這四部電影，各自有不同的魅力，即使單獨觀賞，也能讓人得到啟發，除了娛樂，這也是我看電影的另一項收穫。

民主的衝突・埃及的命運

文：破　風

想談一談民主，就由埃及說起。前幾年曾在台上映的電影《衝突的一天》（CLASH），也曾在金馬奇幻影展進行首映，在此強烈推介給所有希望了解全球民主政制的戲迷觀看。

《衝》是埃及新導演穆罕默德迪亞布的第二部電影，談的正是關乎埃及人切身命運的主題——茉莉花革命。話說「後茉莉花革命」引起的街頭抗爭，新總統遭到撤換，25 個背景迥異的人在開羅示威中遭到逮捕，被囚禁 24 小時，把種族、信仰、政治擠在一起，節奏緊湊。

外號「埃及豔后」的耐莉卡里姆（Nelly Karim）擔綱主演，飾演無意捲入抗爭的母親，為了尋回丈夫和兒子，竟在暴動中遭到無理的對待⋯電影內這位 4 子之母洗盡鉛華，演技大獲好評，為她帶來了影后殊榮。《衝》代表埃及角逐奧斯卡獎項，在埃及的票房屢創新高，並獲得美國爛番茄 100% 滿分推薦，IMDb 電影專業網更給予 8.6 分超高分，極之罕見。

說回 2011 年的「阿拉伯之春」高潮一幕，開羅爆發大規模反政府示威，演變成血腥衝突，一代強人穆巴拉克（Muhammed Hosni Mubarak）被迫請辭，5 月在獄中受審。初時，他的罪名是「蓄意謀殺示威者、濫用職權、貪污」，原審既開罰款，也判處三年監禁，但這位前國家領導人上訴又上訴，經歷三番四次的重審，最終認罪。

「阿拉伯之春」也好，「茉莉花革命」也好，有人認為這是邪不能勝正的戰役，但政治真的有正邪之分嗎？經歷嚴重的內部撕裂，國家的傷口久久不能癒合，埃及、利比亞、也門、敘利亞等國家陷入了萬劫不復之地，有的發生內戰，有的被恐怖主義弄得人民往外逃。對於他們來說，民主的代價非常沉重，也認識到想像和現實中的民主政治是兩回事。

強人政治近年在全球捲土重來，穆巴拉克早在上世紀 80 年代接掌政朝時，就決定走上強人治國的路線，靠的左右朝野的軍隊，沒有公開的反對黨，藉此維持所謂的「社會穩定」。吊詭的是，穆巴拉克倒台時，軍方袖手旁觀，但在倒台之後，核心的內圍依然是軍隊。民選產生的穆斯林兄弟會政府於 2013 年被軍方推翻，此時此刻，埃及人逐漸對民主政制失去希望，當年熱情徹底冷卻，甚至對政治變得麻木。

平民百姓只求三餐溫飽，天下太平，眼中只見自身的利益，民選的穆斯林兄弟會，管理成效差勁，飽受抨擊，反而軍政府回來後，埃及人覺得是這才是希望，導致 2014 年總統選舉，代表塞西（Abdel Fattah al Sisi）以 96.9%民意當選至今。塞西走的「穆時代」的路線，但本年 1 月民調顯示近一半民眾認可他，跌幅遠遠低於其他國家的民選領袖。

重申一次，筆者絕非反對民主制度，讀者或可重看前文《是甚麼比危城更危險》，了解一下本人的看法。然而，美國自認

有責任向全球各國「輸出民主」,但川普上任後首批致電的元
首就有塞西,更狠批前總統奧巴馬支持推翻穆巴拉克,實在諷
刺。看罷《衝突的一天》,百感交集,可幸的是,電影的「衝
突」只是「一天」而已;不幸的是,現實的「衝突」可能牽連
一個世代、以至一個世紀。

是甚麼比危城更危險？

文：破　風

　　1989 年是人類歷史的轉捩點，也可能是中港矛盾永遠拔不掉的一道刺，政治學家福山 Francis Fukuyama 發表了像預言一樣的文章《歷史的終結？》，相信民主政制才是「人類政府的最終形式」，結果柏林圍牆倒下、民主浪潮席捲東歐⋯近日再看 2016 年的《危城》，百般滋味在心頭，又豈是一個愁字了得？

　　由陳木勝執導的《危城》，陣容強勁，兩位男主角是劉青雲和古天樂，再加上彭于晏、吳京、廖啟智等陣容強勁，雖然掛起了中港合拍片的旗號，但也像《寒戰》、《選老頂》、《樹大招風》等充滿政治隱喻。故事講述團長為了堅持原則、堅持正義，誓死要處死殺人犯，但吊詭的是，殺人犯要死，整個普城都要陪葬。眾人皆醉，唯獨劉青雲保持清醒，看得透徹，就算放走古天樂，全城人也活不下來，後來「無知的大多數」跪求放人⋯⋯由片頭開始，筆者就有不一樣的感覺，看來電影似乎就想談民主，然後也圍繞民主政制的優劣作為命題。

　　強權之下沒有公理，是大部份戲迷看到的一面，但我不期然聯想到當年自己在政治系學到的點點滴滴。無知的大多數，往往只想聽自己想聽的東西，多數人認同的東西未必是對的，對的東西未必得到多數人認同，就如幾乎整個普城的村民都贊成放走殺人犯，相信古天樂的糖衣陷阱。偏偏，我們追求的民主制度，是少數人服從多數，但多數人卻會選擇多一事不如少

一事。劉青雲代表智者、人才，民主制度隨時會把真正的（有智慧而缺乏辯才）領袖埋沒，劣幣驅逐良幣，故此團長最後放手不理，損失的就是村民。

電影的結局邪不能勝正，如此安排可能為了通過電檢，濃厚的童話色彩，反而有點不真實，「外部勢力」冒死相救，蟻民絕地反擊，避過滅城浩劫。奈何，現實世界剛好相反，「少帥」幾乎都不會死，普城會像海城一樣血跡斑斑。劉青雲是執法者和判刑者，放走了權貴和罪犯古天樂，「無知的大多數」相信他不會再殺人，相當於人們當初相信政黨政棍的花言巧語。君不見馬英九與蔡英文上任時不是挾住高民望，前者由首次任期的六成多跌至末段的單位數，後者上任四個月民望「急插」25%，且跌勢不止。

執筆時，韓國首任女總統朴槿惠被彈劾下台，美國前任總統奧巴馬低民望離任，他們都是民主制度選出來的領導人，但上任前後卻是雲泥之別。更別提英國公投脫歐之後，後悔的人比支持的人更多；爭議人物川普上任之後，反對他的示威從未停止過，難怪西方反而重提威權模式，反思自由民主政治模式的利與弊。世界上沒有完美的發展模式，惟政治衰敗和經濟倒退，導致民主政制受到民粹主義的嚴峻衝擊。記得筆者當年初次踏足台灣也沒有一人一票選總統，人民生活反而很好、社會氛圍純樸，沒聽過甚麼所謂的社會撕裂，到處都很美、很美。

　　類似的情懷與舊日的香港相似，人們掛念的港英時代，當時根本談不上民主，港督是由英女皇委任，甚至忘了 1991 年才見立法會直選議員產生。為何人們追求民主，卻眷顧一個沒有民主的時代？我不是否定民主政制，旨在思考「無知的大多數」有時很危險，整個社會付出的代價可能遠超想像。Francis Fukuyama 新作 2014 年問世，狠批美國的民主黨和共和黨長期鬥爭導致整個國家陷入僵局，「否決制」令改革舉步維艱，決策議而不行，「政府陷入失衡狀態，原本通過平民清理政棍的民主體制失靈了。」走筆至此，問號愈來愈多，唯有借英國前首相邱吉爾的話作結：「民主是個壞制度，但其他制度更壞。」

反思《屍殺列車》
——韓國導演在拍香港的縮影嗎？

文：破　風

看完《屍殺列車》的第一個反應是，難道 1978 年出生的韓國導演延尚昊，曾經在香港生活過？

這部電影的製作費僅 900 萬美元，甫上映已經不斷創造房票奇跡，先在韓國平地一聲雷，之後到香港，後來在台灣上映首日已吸到 2300 萬新台幣，最終創下了 3.4 億新台幣的歷史新高，估計全球票房會超過 1 億美元。這是一部雅俗共賞的亞洲喪屍電影，賺人熱淚之餘，同時賺人熱錢。

畢竟，這部片子是商業大片，輿論紛紛用「人性深邃的刻劃」，其實看在有點資歷的電影迷眼中，都清楚不過是蜻蜓點水，點到即止。商業大片從來不希望你看完後，老是思想鬥爭，思考大半天，只求想幾分鐘就夠，然後快快上傳、分享、點讚。因此，筆者想在這兒談一談別的話題。

的確，《屍速列車》的佈局充滿張力，牽動觀眾的情緒做得恰如其分，特效水平在亞洲電影來說，無疑是一次巨大的突破。然而逃命時，人性的陰暗表露無遺，這不過是恆河沙數的災難片之中的固有模式，就連經典災難愛情片《鐵達尼號》都有類似情節，乘客為求保命，不擇手段，結果會令事情變得更加糟糕。

那個陰險的公司高層大叔，就是自私自利的表表者，逃命時不理他人死活，但換轉是其他人，十之八九也可能會做出相

同的選擇。人，比活死人恐怖，到結尾時，孕婦和小女孩走過來，軍隊看不清是活人還是活死人，寧枉毋縱，還不是下令射殺，直至女孩哼起歌聲，軍隊與高層大叔一點分別也沒有…

列車上的乘客遇突變初期顯得不知所措，情有可原，後來明知不是一般性的災難，是否應該同心協力一起對付喪屍呢？在列車上的數量，人原本比喪屍多，但當活人被感染後，喪屍的數量便會增加，此消彼長，顯得雙方的實力更加強弱懸殊，說明「逃」是一條死路，只有抵抗才有機會逆轉勝。

像電影內的年邁兩姊妹，性格對比鮮明，最後妹妹決定打開了門，讓喪屍闖進來，意味著正常與不正常（abnormal）的界線變得愈來愈模糊，就像我們置身在精神病院內，一下子也分不清誰比誰快樂，誰比誰正常。與世俗不同會活得更苦，壓力較大，你有勇氣嗎？你堅持自己的原則的話，便要傾盡全力逃命；自願給病毒感染，生存反而變得更輕鬆，你有勇氣拒絕隨波俗流嗎？

在香港，上車（買房）都可以變傑青，實在荒天下之大謬。讀書求分數，高分求大學，大學求四師，四師求上車（買房），這已經變成香港的典型人生，人人像喪屍般活著，所以真的懷疑延尚昊在影射香港，哈哈！導演應該是說地球上營營役役的城市人吧！末日危機，最可怕的是緩緩侵蝕你的心靈，恐懼滲入每一寸血肉，令人變得麻木、無情，失去性本善的原始價值。

影片開始時，我們見到基金經理男主角忙於工作，婚姻岌岌可危，忽略了自己的女兒，只顧生存忘了生活。我們看到別人快樂地生活，自己卻要拼命地生存，說到底，其實是我們活在社會壓力之中，活在朋輩壓力之中，還未畢業已經盼望要盡快上車，上了車又打算炒房，一變二、二變四、四變八，幸好，香港房地產由 2008 年到今天仍未遇到大跌市，炒房不會變炒車（撞車）。

在香港，很多人就像喪屍一樣，天天跟你說一定要買房子，有一天你被「咬」了，你又會「咬」你的朋友要買房子，如此這般，病毒不斷擴散。而當你想離開，無論逃去哪一個車廂，似乎都沒有分別；影片最後，列車停下來，下車了，豈料到處都是喪屍，還有得逃嗎？假如你附近四周都是喪屍，你有勇氣拿起棒球棒…「爸爸，因為你只是想到自己，媽媽才會離開你。」女兒不想看見男主角，變得比喪屍更可怕，童言無忌，也就是童言最真。

想真正遠離這群喪屍，除非你真的逃到釜山去，不，是真正的逃出去！

孤城淚──當公義無法伸張

文：破　風

「悲觀主義者的看法通常是對的，但是樂觀主義者會過得比較爽，而且不管你是哪一種人，也避免不了壞事發生。」這句話肯定不是來自曼德拉，但出自哪人手筆也忘記了。最近重溫了號稱「抗爭片」的法國電影《孤城淚》（Les Miserables），忽爾有感而發，想起這一句話。

《孤城淚》去年代表法國競逐奧斯卡最佳外語電影，在台灣和大陸被譯為《悲慘世界》，全因原名《Les Miserables》，借用了法國大文豪雨果的小說《悲慘世界》，而香港發行商別有用心，借助《孤星淚》增強叫座力，平心而論，港譯今次略勝一籌。導演 Ladj Ly 是法國籍非洲裔黑人後代，成長自蒙費美，而蒙費美則是電影和小說所發生的地方，多少是向已故前輩致敬。

《孤城淚》講述新來的警員，第一日上班就要進入巴黎的罪惡之地巡邏，與白人上司及黑人同事擦出火花。上司已習慣對百姓濫用警權，令新來者感到不安，後來三人接到偷竊案後，因疑犯意外受傷，掀起了一場警民對抗風暴，場面似曾相識。由於導演拍法逼真，刻意營造紀錄片的感覺，記得電影在港上映時，又適逢社會運動如火如荼，故被稱為「抗爭片」系列之一。

假如只從抗爭角度看戲，未免太片面，也會捉錯用神。電影海報上的「全民慶祝」，純粹是法國在 2018 年贏得世界盃，

用意是對比末段的慘況苦況，與抗爭勝利毫無關係。雖然天下黑警一樣黑，很多國家都面對嚴峻的警暴問題，在美國，甚至有警局被焚燒，有警員下跪認錯，但在戲內，犯錯的小孩也非完全無辜，只是劇情愈向前推進，你會愈發覺「以暴易暴」看來是無可避免。

每一次愈大力度的壓迫，只會換來每一次愈猛烈的對抗。《孤城淚》延續了雨果小說的歷史觀，不管是十九世紀的工人階級，抑或全球都要面對的新移民，生活環境惡劣，正義無法伸張，低端人口被無視，暴力就會像病毒一樣流行起來。「我並非支持和接受暴力，但有時暴力是別無他法。」這是導演自己說出來的。

暴力，從來無法解決問題，只會令問題繼續惡化，但誰人加據兩幫人馬的對立呢？同樣地，民主也不能解決所有問題，但可以成為情緒的宣洩出口，用選票換人。要留意，真正的民主也不僅少數服從多數，而是各方透過理性辯論，達至最符合公義的共識，求同存異。

《孤城淚》的調子很沉重，人生本該有希望，但慢慢由希望變失望，再由失望變絕望。當一個人覺得走投無路，便會產生一連串社會問題，先是經濟下滑，再衍生治安不穩，姦淫擄掠。當一大群人對社會感到絕望，那就是革命的序幕。

　　結尾，一幫小孩逼迫警員走進死胡同，但影片採用開放式結局，有人認為是同歸於盡，有人認為伸張正義，總之你能夠幻想到你想見到的模樣。或者，很多人想從導演口中得悉答案，可惜現實是，很多事情根本是沒有答案。

衛斯理傳奇 1《鑽石花》
——看了超過五次的小說！

文：破　風

　　自懂事以來，閱覽群書無數，卻從來沒有留下片言隻字。隨著年月過去，小弟突然有為自己閱讀過的佳作寫下感想的想法。與他人分享也好，留給自己將來細味也好，甚至留存給子孫以鼓勵閱讀也好。總而言之，就是想留下一點點文字，既為自娛，也為下一代推廣閱讀略盡綿力。

　　自小弟沉醉於書海以來，閱讀範圍甚廣，舉凡小說、歷史、政治、資訊、經濟等書籍，本人皆涉獵其中，有些更百看不厭，一再細讀屬等閒事。既然如此，究竟以那本好書的讀後感「打頭陣」呢？那就由我最喜歡的作者、倪匡先生開始吧！他是香港經典科幻小說「衛斯里系列」作者，而我這次想和大家分享的倪前輩作品《鑽石花》：一本小弟細讀超過五次的書。

　　可能大家會覺得，以「一本看了超過五次的小說！」作本文標題，可能會使人感到奇怪，甚至認為小弟誇張，質疑小弟「為什麼一本書要看超過五次」？這並不代表《鑽石花》這本小說的情節特別引人入勝，使人欲罷不能，更不是我對它情有獨鍾，而是與其不同版本有關。話說小弟在「那些年」、即那青澀的初中時代，圖書館幾乎是我「第二個家」，向圖書館借閱圖書順理成章地成為獲得好書的來源，「衛斯理小說」也沒有例外。沒有記錯的話，當年的版本衛斯理小說第一冊是《老貓》，接著為《地底奇人》（別稱《紙猴》）。在小弟迅速「輪

閱」下，很快就到《鑽石花》登場。第一次借閱的版本，是屬於「明窗出版社」的舊版本。

到了大約八十年代中期，明窗出版社重新出版《鑽石花》。那時小弟開始斥資收藏「衛斯理」作品，「打響頭砲」的就是出版社決定按作品發表時間順序出版的《鑽石花》，小弟很自然地先睹為快，再細閱一遍。回憶當時，如果小弟閱讀第一本衛斯理作品為《鑽石花》的話（第一本應該是《環》），莫說重閱超過 5 次，可能在第一次閱讀時已頻呼「吃不消」、打退堂鼓了。作為為首部衛斯理故事，《鑽石花》內裡有提到衛斯理這人出現的來龍去脈，只是小弟認為衛斯理是誇張得可以的自大狂，甚至遠離現實。這位男主角武功蓋世（恐怕只有他的大師伯可匹敵），精通全球任何語言，包括西康的古語（這有可能嗎？）。還有他不用打理公司業務，便腰纏萬貫，與金庸小說中男主角不用打工就可以生存有異曲同工之妙。而書中出現的女角，只消見面幾遍就會無可救藥的愛上他。（黎明玫、石菊、還有後來的白素也不例外）。

幸好有《環》的「磨練」，小弟得以撥開雲霧，一窺《鑽石花》堂奧。方發現書中故事曲折離奇，牽涉範圍之廣、情節的跌宕均叫人驚歎，可說令人擊節讚賞，非再三回味不可。當然小弟有感書中太多「巧合」在內，例如每次主角身陷險境都能化險為夷，可說是把這種小說基本公式「用到盡」。當然這

是小弟「雞蛋裡挑骨頭」的高論，事實上這本衛斯理首部作品
文字精鍊，絕對稱得上是倪匡先生心血結晶。特別是後期的作
品似乎沒有如初時投放太多心思，更顯《鑽石花》是前輩匠心
獨運之作。

《柏楊版資治通鑑 1：戰國時代》

文：破　風

　　有賴柏楊先生重新以白話文重新翻譯《資治通鑑》，令這部巨著在後世得以廣傳。畢竟原著以文言文撰寫，對不少現代人而言都生澀難明。因此《柏楊版資治通鑑》的面世，令更多對歷史或政治有興趣的讀者獲益良多。

　　一套口碑載道的巨著經得起歲月的洗禮，並令讀者在不同時間有不同領悟。這套《柏楊版資治通鑑》我在二十多年前的大學時期已細閱一次，光陰轉眼飛逝，如今拿起來重溫，在多番人生起伏構成的閱歷下，對書中的歷史和政治，有更深切的領會，想法也不在停留於表面。

　　每次與朋友談起政治，不少人都提出以下疑問或觀點：「如果某國這樣做於它有什麼好處？」、「某國這樣做看來會令它獲得最豐厚的利益，可是真相是否如此呢？」、「假設大家的見解正確，卻又如何肯定當今的領袖『英雄所見略同』呢？」……其實只要熟讀歷史，真理往往「越辯越明」。歷史上不知出現多少次領袖判斷失誤，輕則錯失良機或稍受挫折，重則「一子錯，滿盤皆落索」。甚至可以直說，當中有些與所謂的「膿包」無疑。當然，一個人的功過往往要待其被蓋官後才能被定論。因此，今天又有誰可以肯定那些在位領袖是奇才、那些是傻瓜呢？光是這一點，足以叫我們別用一己想法妄下判斷。

　　戰國時代距今已有二千多年，但當時國與國之間千絲萬縷、亦敵亦友的關係之所以形成，其實與現代世界分別不大。只是個人感覺上當年各國領袖動輒挑起戰爭，現今的領袖或政客未敢輕舉妄動而已。可笑的是，今天的世界還是戰爭不斷，為了霸權、排斥異己，甚至為一己私利的統治者固然是罪魁禍首，未敢「輕舉妄動」者一旦找到契機，也可能會挑動干戈，兩者都令戰爭沒有停止過。

　　話說回頭，戰國時代被譽為是百家爭鳴、人才輩出的時代。背後的原因是諸侯為求稱霸，不惜禮賢下士。然而我從《柏》一書中得到的啟發是：戰國中獲得重用、平步青雲而能有善終的人能有多少個？吳起變法令楚國強大，最後卻招致楚國貴族的怨恨而為自己埋下殺身之禍，不得好死。那麼公孫鞅呢？這位一般稱為商鞅的政治家的變法令秦國強大起來，然而他的嚴刑苛法一樣招致秦國貴族的怨恨，最終作法自斃，結果與吳起如出一轍。這說明了即使你對國家貢獻有多大，你是對付不了當中的既得利益集團，只要你觸及到他們的分毫利益，那怕你的腦袋中有曠世奇略，你還是要人頭落地。

　　除了政治、軍事和外交的策略外，書中的友情故事也值得細讀。當中孫臏與龐涓的故事可堪稱為經典。他們本是好朋友、相傳他們一同授業於鬼谷子學習兵法，龐涓因妒忌孫臏的才能

而加以陷害。真不相信「妒忌」這兩個字竟有如此強大的威力，
驅使龐涓能如此狠心對「好友」下手。

《芬蘭驚艷》
——吳祥輝先生的旅遊著作首
部曲！

文：破　風

十分精彩的一本旅遊書，雖然是談外國見聞，但作者吳祥輝先生卻不斷將台灣來作比較，特別是對於台灣過去的歷史，網傳不少謠言，吳先生卻給與一個公正的看，本書我看了三次，也回未無窮。

談到芬蘭人，他們愛互助，赫爾辛基各處為人民服務，設備很合理，很舒適。而總統府在一個不起眼的地方，相對台灣總統府有整個營的軍隊。

至於芬蘭的偉大人物，芬蘭總統曼納漢，爭取芬蘭獨立，與蘇聯決戰，並選擇與德國為盟友，在 1939 年，德國閃擊波蘭後，蘇聯便進攻芬蘭。百日冬戰後，芬蘭落敗，同時亦因蘇聯與德國簽下互不侵犯條約，令德國不便援助芬蘭。因芬蘭奮戰，蘇聯付出慘重的代價，

雖說台灣人很熱情，但相對芬蘭人的友善，信任人，還是有段距離。吳先生租屋，房東不看證件、不收押金，甚至連租金也不先收下，還待住滿才匯款給房東，這種互相信任的人際關係，講求誠信，實在難能可貴。

當作者吳先生向他的芬蘭朋友提問，芬蘭人是如何教出來的，他的朋友卻說不用教，從小看父母是這樣的做事態度，似乎台灣的父母卻不太懂教小孩。

　　至於談到二二八，吳先生提到台灣政治人物，每年這個時候消費一下，便可以騙到選票。後來也表示，很多經常提到二二八的政治人物，在威權時代，根本就沒有為二二八出過任何努力，今天卻只是用來騙選票，製造仇恨。這段話說得太好了！

　　作者與 Catherine 提出重新翻譯台灣地名路名，非常好的建議，並說出重點，英文路標是給外國人及小老百姓用的，不是給學者看的。也同樣可以引申到現今的不少譯名，譯得又長又煩，真的不知道是要給誰用的。

　　至於提到教育，芬蘭教育是培養創造力，而台灣只會服從，難有創造力的人才，令我想起十年前剛回台時，寫了不少評論性的文章，只要不符合讀者們的短識領域，便馬上被攻擊，完全沒有想過，為何會這樣評論，一直令我大惑不解，看了這書終於明白，是普遍的台灣人不接受不同的創意，而只接受既有的模式。

　　很多人認為台灣是海洋國家是假象，但吳先生卻認為應該是高山國家，我們應該愛山，並不是海洋，這點與我有點異曲同工，不知為何，我從小就喜歡山，所以，也曾登過黃山、華山等名山，當然台灣的山也登過不少，只是近年工作繁忙，未有空再登山，不過我一向對海洋興趣不大，這算是巧合了。

　　吳先生提到中國歷史，千篇一律，幾乎任何朝代都是怪在女人身上，這的確對中國女性不公平，也算是一個中國傳統。

　　吳先生評論台灣去中國化的問題並沒有錯的,去中國化的主體是中國,為什麼一定要去中國呢?而我覺得重點是,台灣人越去越中國。

　　提到國防方面,因芬蘭要面對強鄰,因此反而養兵不多,反正養多少都敵不過對方,少養點把錢省下來,做別的計劃,例如準備了大量地雷,也不失為好方法。台灣呢?明知道美國強迫我們繳保護費,但多少也有點無奈。而吳先生寫此書的時候,台灣還在徵兵制,而今天,即將全面改募兵制,但似乎兵員招募得不太理想,是否可考慮像芬蘭那樣,兵力其實可以少一點,把錢放在更高科技的武器呢?

　　對於蔣介石的評論,吳先生也有新觀點,而且非常客觀。他說蔣介石前半生是一位失敗的中國人,後半生做了三十年的台灣人,他與蔣經國把台灣成功隔離了四十三年。蔣氏父子是真正的發揮「台灣主體性」的人。可惜是他們不自覺,否則,就可以成為「台獨之父」了。這樣的評論,絕對是沒有藍綠的包袱才能看得出來的。

　　談到台灣語言,吳先生表示,台語是不可能成為國語,應該將今天的繁體中文定為台灣文,中國現在用的文字稱為中文,再加上英文,才是台灣應該努力學習的三種語言。

　　吳先生提到吉科寧這位芬蘭總統,雖然被很多人指責「親蘇」,但一個小國在一個強鄰蘇聯旁邊,除了「親蘇」還可以

做些什麼？除了睦鄰之外，可以怎樣？在他二十多年的總統任期內，並沒有所謂出賣芬蘭的事實。事實是，在強敵旁只能與對方和平相處。這是否也暗喻台灣，也應該想辦法與中國和睦相處，當然，這也是有一定能力的領導者才能做到，同樣地，也需要夠水準的國民才能達成，否則，當領導人稍為與中國靠近一點，不管如何，便被列為賣台了。

芬蘭的政治，又或是芬蘭人，對政治知識十分了解，並非如台灣般，對政治一知半解，又或是早就預設立場，而芬蘭的多黨聯合執政非常好，芬蘭選民也十分清醒。至於台灣，至今仍然是藍綠對立。

總括來說，本書值得一看再看。

富可敵國——胡雪巖

文：列當度

胡雪巖生於 1823 年，即清道光三年，他自幼喪父，家境貧寒，不過他可說是史上第一位白手創業的紅頂商人，富可敵國、事業版圖遍及全國。綜觀胡雪巖的傳奇一生，無論是經商才能或處世韜略，均有其獨特方法。最終胡雪巖憑其神乎奇技的商業觸覺而成為清末的全國首富。胡雪巖以杭州經營的錢莊為本業，發跡後擴展至當鋪、房地產，也觸及鹽業、茶業、布業、航運、糧食買賣和中藥行、甚至軍火等事業。其中以「阜康錢莊」與「胡慶餘堂」為主要的兩大事業。

有人這樣說過：「做官要學曾國藩，經商要學胡雪巖。古有先秦陶朱公，近有晚清胡雪巖。」。那麼從《胡雪巖》一書中，可學到甚麼成功之道呢？

胡雪巖說過：「我要重起爐灶，做幾樣事業，大家分開來管，我只抓個總。就好比做皇帝一樣，要宰相大臣分開來辦事，用不著我親自下手。」他知道自己所長，對下屬說過：「第一樣是錢莊，這方面是我的根本，我也內行，恐怕還是要親自下手。第二樣是絲，在湖州，我交給陳世龍，在上海，我交給老古。」可見他絕不是事事親力親為，鞠躬盡瘁之人。懂得用人才能把生意做大。另外胡雪巖擅用「羚羊掛角，無跡可尋」的方法查帳，不動聲色地試探手下人品。如胡雪巖到記錢莊查帳，拆穿朱福年挪用公款，「若無其事地問，聲音中不帶絲毫詰質

的意味；而朱福年已急得滿頭大汗，結結巴巴地不知道說些什麼。」可見胡在人事管理方面，有其獨特一手。

胡雪巖表達過他的志向：「『說到我的志向，與眾不同，我喜歡錢多，越多越好！……我有了錢要用出去！世界上頂頂痛快的一件事，就是看到人家窮途末路，幾乎一錢逼死英雄漢，剛剛遇到我身上有錢，』他做了個揮手斥金的姿態，彷彿真有其事似地說：『拿去用！夠不夠？』」可見他並不是錙銖必較，一毛不拔的商人。相反，他十分著意用錢去建立關係。胡雪岩經常掛在嘴邊的一句話是：「花花轎子人抬人。」這是一句杭州俗話，意思是人與人之間離不開相互維護、相互幫襯。他做生意的宗旨就是要做到雙贏，甚至三贏的局面。

讀過這部書的人多認為，如果胡雪巖生在現代，將會是個出色的「財經人才」，因為他既有投資的眼光，懂得用人，也有高遠的見解與，並不只是在「銅錢眼裡翻跟斗」的泛泛商人。胡雪巖認為：「做小生意遷就局勢，做大生意先要幫公家拿局勢扭過來。大局好轉，我們的生意就自然有辦法。」可見他目光遠大。

洪楊之後，清朝朝廷作風漸趨開明，兼以海禁大開，胡雪巖生逢其時，又得特殊環境「漕幫」人物幫助，以他的人情練達，得能在逐漸複雜的社會中結識五湖四海，展開「國際貿易」的局面。可惜當時胡雪巖處於清朝的封建帝制社會，私有產權

沒法得到保障。要保護自己的家財權勢,商人們就必須要向當時的政治勢力靠攏。而胡雪巖選擇了幫助左宗棠。左宗棠的死對頭李鴻章為了遏制左宗棠的勢力,所以「排左必先除胡」,決心打擊胡雪巖。李鴻章用手段使胡雪巖的資金周轉出現問題,造成他旗下的錢莊出現擠兌潮,1884 年破產,負債累累,隔年,抑鬱而終。

筆者一向對商業經營,投資創富的書籍甚有興趣。高陽先生這本歷史小說《胡雪巖》筆者十分推薦。高陽先生的文筆流暢,而且擁有深厚的歷史根底,書中敘述到一些歷史掌故(如官場習氣、海運、漕幫、錢莊、藥店等),並不會讓人感到沉悶晦澀。相反,讀者可以了解到當時清末的社會環境風氣,尤其是上海租界的營商環境,和清代錢莊的運作模式,讓大家可增進不了歷史知識。筆者十分推這本高陽先生的《胡雪巖》給大家,讓大家可以了解這位傳奇大亨的傳奇一生。

閒談易經

文：列當度

　　相信華人一定聽過《易經》，就算一般人對它認識不深，但都會知道它是中國古書中的四書五經之一。有別於論語，大學和中庸等儒家經典，現代人對《易經》的重視程度並不高，中小學教材更不會教授其中的內容。因此造成一般人對《易經》的印象只流於占卜星相，旁門左道之書。其實《易經》的內容博大精深，占卜問卦只是《易經》中一個小部分。古人稱《易經》為群經之首，「經」者就是日常經常要應用之書。可以說中國古代眾多學術流派如老莊，儒家，陰陽家等等都是深受《易經》所影響。

　　《周易》相傳是依循周文王主編《易經》的著述而來，成書大約在西周時期，距今已經有 3000 多年。當然作者是誰已難以考證，筆者傾向相信《易經》是先古時代一群人將日常對自然觀察而領悟的心得紀錄下來，因此作者並不止一人。

　　讀者們會問，《易經》是三千年前的作品，與現代有甚麼關係，我們還要去學它嗎？《易經》講的是宇宙自然界的法則，以及人倫道理，這些都是恆久不變的。其實易經的學問對整個儒家文化圈影響深遠，我們也一直應用它的學說，只是我們不自覺罷了。讓筆者舉一些例子吧：大韓民國國旗的太極和八卦思想來自《周易》。以太極為中心，四角的卦分別是乾卦代表天空，坤卦代表大地，坎卦是月亮和水，離卦為太陽和火；前中華民國總統蔣介石，字中正，他的名字也是來自易經。易經

六十四卦中的「豫」，其卦辭曰：「利建候行師」，即有利於建國封候和行軍作戰的意思。而根據《象傳》豫卦的六二爻辭：「介於石，不終日，貞吉」。《象傳》曰：「不終日貞吉」以中正也。這句意思是：「心志操守，堅如磐石，不終日沉迷於享樂，是最吉利的，原因是因為能居中得正」。此外，易經的道理也深深影響我們的語文，九五至尊、否極泰來、三陽啟泰、自強不息以及群龍無首等等成語都是來自《易經》。但阻於篇幅所限，在這裡難以為大家一一詳解，有興趣的讀者要找相關資料相信並不難。

那麼究竟學習《易經》在甚麼好處呢？孔子作為至聖先師，他個人最有名的作品要算是《春秋》（《論語》是其學生們所編寫的）。孔子原來在《易經》方面的著作也不少。根據《史記》，春秋時期孔子對《周易》有所闡述與解釋，參與了〈彖傳〉、〈象傳〉、〈繫辭傳〉、〈文言傳〉、〈序卦傳〉、〈說卦傳〉、〈雜卦傳〉等篇章的編輯工作，可說是最早期的《周易》讀書報告。這些著作對我們研究理解《周易》很有幫助。大家都知道，儒家最著重現世的學問，孔子曾說：「子不語怪力亂神」，「未知生，焉知死」，「未能事人，焉能事鬼」等言論，但孔子晚年對《易經》十分著迷，可見他看重的並不是《易經》占卜問卦的部分。孔子曾提過「五十以學易，可以無大過矣。」，而他也十分推薦學生學易：「絜靜精微易之教也」，

因為學易讓人可以思緒冷靜而判斷更精細，所以可避免犯下大錯。

　　當然，《易經》是一本奇書，裡面道理博大精深，本篇只希望作一個引子，為大家介紹這本可說是包含中國文化精華的著作，希望大家不要錯過。

被低估的周星馳電影
──回魂夜

文：列當度

　　自九十年代初開始，香港影壇上的「兩周一成」可說是電影票房的保證，「兩周」是指周潤發及周星馳，而一成就是「成龍」。當中，周星馳更是表表者，他的電影票房在香港動輒是三四千萬，還沒有計及賣埠收入。雖然如此，但周的作品中，仍有些在戲院上映時，不太受歡迎，反而在後來爆紅。1995 年周的兩套《西遊記》電影上映時，票房分別只得 2 千 5 百萬——《西遊記第壹佰零壹回之月光寶盒》及 2 千萬——《西遊記大結局之仙履奇緣》。以當時兩劇的製作成本來說，成績只是一般。但後來它們在中國大陸爆紅，被年青人奉為愛情電影經典，真讓人始料未及。同年的另一套作品《回魂夜》，情況也相似，票房只得 1 千 6 百萬，以周星馳的作品來說，可算是不合格了。無獨有偶的是，以上三部電影都是由劉鎮偉執導。

　　筆者認為《回魂夜》可說是一部當時被大眾低估了的周星馳作品。當時背景是兩集《西遊記》票房失利，但工作仍要繼續。而周星馳和劉鎮偉二人早就商議好合作拍一部黑色幽默恐怖片《回魂夜》。據事後劉鎮偉的訪問得知，當時周星馳已經對他失去信心，由合作《西遊記》時的絕對信任，去到《回魂夜》的每樣事都有疑問，劉鎮偉深深感受到兩人的互信已經喪失。於是劉將這份感覺寫進 Leon 角色當中，一代捉鬼大師，所用的方法可說是既荒誕又古怪，於是大家都視 Leon 為神經

病，神棍。結局證明，Leon 是真材實料，甚至願意犧牲自己去救贖大家。

故事是講述三組人物回魂的故事。第一個是李老太的回魂，在頭七晚要向自己的兒子和媳婦報仇。最後在屋邨大鬧一番後，被捉鬼專家 Leon 收拾。Leon 與阿群（莫文蔚）及屋邨保安大隊得悉李老太是被李氏夫婦謀害後，李氏夫婦為飾罪行，威迫保安隊長盧 sir 及道友明自殺，結果不幸自己失足墮樓。死前，李太發毒誓要在頭七回魂之夜回來向眾人報仇。之後就展開了 Leon 帶領阿群及一班保安捉鬼的故事。

老實說，這部黑色喜戲的陣容不算強，最有名氣的只有周星馳和莫文蔚，其他都是綠葉演員。除了黃一飛及李力持外，相信大部分演員觀眾都無法叫出他們的名字。但意外地，故事劇本加上演員的賣力演出，不少配角都表現出色。其中道友明神來之筆的角色就讓人忍俊不已。

電影中不少橋段都讓筆者印象深刻，例如捉鬼專家 Leon 說到鬼之所以讓人感到害怕，是因為我們從小到大都給大人灌輸了鬼是十分可怕的形象。其實恐懼是來自人的觀念，只要人克服這個觀念，鬼其實並不可怕。這個說法筆者十分認同，大部分人對鬼的恐懼都是源自自己嚇自己。另外劇中的俄羅斯輪盤練膽量的方法也是讓人捧腹大笑。

　　一部電影作品好與壞，除了當時票房外，還有它是不是能夠經得起時間考驗。25 年後重看《回魂夜》，相信大家一樣和筆者一樣會一邊笑，一邊被劇中的氣氛嚇怕。

香港最佳電影──英雄本色

文：列當度

筆者一向認為 80 年代初到 2000 年初是香港的黃金年代，各行各業都欣欣向榮，當然電影業也如是。當年電影業無論幕前幕後都是人才輩出。那時候香港電影在全球華人圈可說是大受歡迎，而且影響力鉅大。電影作品甚至影響到日韓當地的潮流文化。當時香港可說是亞洲軟實力的翹楚。80 年代初，香港電影經歷了新浪潮之後，擺脫了以往「粵語殘片」的風格，漸漸形成別具一格，具香港特色的電影風格。東方荷里活也漸成形。當時的電影是以許氏兄弟的搞笑電影，以及李小龍，成龍等功夫電影為主流。

『三年，我等咗呢個機會足足三年！我咁做，唔係要話俾人聽我威！而係要話俾人聽，我有咗既野可以親手攞番！』，這句出自《英雄本色》內 Mark 哥所講的經典對白，相信不少讀者都十分熟悉。不經不覺，這部香港電影原來已是 34 年前的作品。在 1986 年香港上影，總共錄得三千四百多萬港元的票房。這數字在當年是十分誇張的。老實說，三十多年後的今天，也不是很多港產片能達到這一票房數字。

當年開拍《英雄本色》之初並沒有預計能大收旺場。因為無論導演，以及主角們都不算是當紅的。當然事後來看，《英雄本色》的導演，主角配角，動作指導以及配樂都是當年一時之選！導演吳宇森當年並沒有什麼名氣，在《英雄本色》之前，他的事業正值低潮，而且經濟拮据。主角之一的狄龍當年剛剛

給邵氏「炒魷魚」。另一主角周潤發雖然當年是電視台的當紅小生，但進入影壇後，發展並不好，幾部作品的票房都很差。因此當時他有一個綽號叫「票房毒藥」。可能就是因為這群鬱鬱不得志的人走在一起，他們對自身遭遇的不滿，投放到這部作品中，這「負負得正」所併發出的能量非同小可，使這部電影空前成功。由《英雄本色》開始，香港電影也開始流行英雄式的警匪片系列。

不說不知，原來 Mark 哥當時並不是屬意找周潤發去飾演。導演首選是鄭浩南，連人物名字也同鄭浩南的英文名一樣叫 Mark。但當時鄭浩南並沒有空檔，因此找來周潤發飾演。命運有時就是如此，假如當年周潤發錯過了這個角色，他後來也未必能成為香港首席男演員以及進軍荷里活。此片也幫助導演吳宇森建立了其個人暴力美學的風格：太陽眼鏡、雙槍射擊、急速動作中加入慢鏡頭。當然還有吳宇森個人喜愛的白鴿。這風格深深影響他之後的作品如喋血雙雄，縱橫四海等。

電影上映後，Mark 哥在戲中所穿的乾濕褸和黑太陽眼鏡在當時香港成為潮流衣著。電影當年在亞洲也造成熱潮。特別在台灣和韓國，這部電影深受歡迎。即使現在韓國電影院每隔一段時間也會重放英雄本色。他們還重拍了韓國版的《英雄本色》向原著致敬，由朱鎮模，宋承憲等主演。

　　《英雄本色》有一場戲，以前看沒有太大感覺：Mark 哥被阿成手下痛打一頓後，在飛鵝山頂與豪哥遙望香港夜景時，突然慨嘆：「真係估唔到香港嘅夜景原來咁靚，咁靚嘅嘢一下就冇晒，真係有啲唔抵。」相信不少香港觀眾現在看完這一幕，都會百感交集。80 年代可說是香港最輝煌的時代，無論經濟，文化都欣欣向榮，充滿活力。而英雄本色可說是標誌著香港電影成功的里程碑。不知要到什麼時侯，香港的電影才可找回昔日的榮耀。

《西遊記》──人生的修行

文：列當度

　　《西遊記》是中國古代第一部章回長篇神魔小說，被譽為中國《四大名著》之一。

　　相信大部分讀者都看過，就算沒有看過原著，也一定看過它的漫畫，動畫，電視及電影作品等。不單止中國人喜愛，《西遊記》在外國也很受歡迎。尤其是日本人，他們甚至借用了《西遊記》的人物再改編成《龍珠》這本膾炙人口的漫畫作品。

　　《西遊記》成書於 16 世紀明朝中葉，作者是吳承恩。書中講述唐三藏與徒弟孫悟空、豬八戒和沙悟淨等師徒四人前往西天取經的故事。小時候讀《西遊記》往往心裡冒起不少疑問：既然悟空一個筋斗就可以行十萬八千里，那麼為甚麼還要千辛萬苦的走路去取西經？孫悟空每次發現妖怪假扮人類，警告唐僧時，唐僧都不信，反而信能力平庸的豬八戒？相信大家都有相同的疑問。但隨著人年紀漸大，人生閱歷漸長，開始不是以神怪小說的角度去讀《西遊記》時，你會發現作者吳承恩的寓言深遠，小說實在是說人生的修行過程！

　　首先作者設定了一個猴子，一個豬，沙僧及一匹馬作為唐僧的徒弟一起取西經。佛教經論中，常以「心猿意馬」譬喻修道人之心神渙散、心思不定的狀態。《圓覺經大疏釋義鈔序》云：「半偈而息心猿，一句而調意馬。」。悟空是大師兄，是猿，代表修行者（唐僧）的心；而白龍馬即代表修行者的意識。因此作者的寓意十分顯然易見。佛教修行講究的是心要定，要

靜。悟空代表凡人的心跳躍不定，一個心思可以去到十萬八千里。所以觀音要給緊箍圈給唐僧，還教他緊箍咒，以幫助控制悟空，達到「修心養性」之目的。

豬八戒則代表凡人肉體的慾望。凡人往往都是被肉體控制了思想，這就是為什麼唐僧常會聽從八戒之言而不信悟空。還有讀者會發現豬八戒做那麼多的壞事，但唐僧卻永遠不責怪豬八戒，唐僧永遠罵的都是孫悟空。因為豬八戒代表著唐僧作為一個普通人的欲望，我們對自己的欲望所犯的錯誤往往都比較寬容，也是常人都會犯的錯。

沙僧又是代表什麼呢？你會發現沙僧永遠說話不多，又沒有主見，可說是一個沉悶無趣之人。這個人代表唐僧的理性和邏輯，所以他總是挑著擔子，因為理性和邏輯是要幹活的。至於白龍馬則代表了唐僧的意志。唐僧就是靠著自己堅毅的意志（白龍馬），控制自己的心念（孫悟空）及慾望（豬八戒），一步一腳印地去取西經。

到最後，師徒一行人到達西天，如來給予他們一部無字天書，作者想說的是西天取經的「經」是經歷，是經歷九九八十一劫難成功到達西天的過程，也寓意人生的修行過程。這也解釋了為什麼悟空不能帶唐僧坐筋斗雲，一瞬間到達西天，因為修行並不能一蹴而得。當然這短短一篇並不能全部詳述作者的寓言，如白骨精，蜘蛛精，金角大王及銀角大王等都有其所指，

有機會再跟大家分享。《西遊記》實是一本奇書,當中寓言深長,大家看時可多加留意,必定有所得著。

周星馳邁向巔峰前的自傳電影
——喜劇之王

文：列當度

　　《喜劇之王》是周星馳所主演的自傳式電影，由周星馳與李力持共同執導，於 1999 年 2 月 13 日上映，是當年的賀歲片。此片票房為$29,848,860 港元，為 1999 年度香港電影票房冠軍。此片亦是周星馳最後一部在香港拍攝的電影，其後於 2000 年到中國大陸發展。筆者覺得周星馳的電影巔峰之作是少林足球和功夫。而《喜劇之王》正是少林足球前的一部作品（由周星馳當主角的），也是周述志的電影之作。藝術作品的靈感是源於生活，沒有生活持續提供營養，藝術作品就缺少靈魂。年輕時的周星馳非常缺乏安全感，長期的貧窮潦倒，好不容易得到做演員的機會，他很怕再失敗，怕回到從前的日子，每一部片子的票房失敗都讓他很緊張，特別沮喪。他把自身的故事寫進了《喜劇之王》的劇本裡。

　　在《喜劇之王》之前，周為了還「人情債」，和王晶合作了數部只為搞笑而沒有內容的作品，如《百變星君》，《行運一條龍》和《算死草》等等。這些作品中，周在劇本創作及拍攝手法等參予度不高。雖然票房不錯，但並不是周星馳想要的東西。於是來到了 1998 年，周星馳希望製作一套由自己編劇，執導和製作的電影。

　　此片乃周星馳從影以來頗受爭議的作品，當初有個說法是周星馳原本想拍一部悲劇，但考慮到票房，最後決定以喜劇片的形式來包裝。此片的搞笑橋段並不多，有別於其他周星馳電

影，內容的文藝片成分，遠勝於喜劇片。當然，片名《喜劇之王》也有自嘲的意味，周自己希望拍有深度的作品時，觀眾也把它當為喜劇來看，因為大家都已經定型了周星馳只會演喜劇。《喜劇之王》其中一句台詞正好說明了這一點：「也許這是因為生活本就是一場悲劇，拿來旁觀卻成了一部喜劇，只不過我們身在其中，所以渾然不覺。」一件事是喜是悲，只不過是觀看的角度不同罷了。此外，片中也多次提到俄羅斯著名戲劇和表演理論家－康斯坦丁‧史坦尼斯拉夫斯基的《演員的自我修養》，周想告訴觀眾其實他是有演技的，並不是只懂「無厘頭」表演。

網路上流傳這樣的說法：

「周星馳的作品：年幼時，我們只把他的電影當成笑片，模倣他的對白，在傻笑。

稍大一些，把他的電影當做勵志片，每個電影中的小人物都好像有自己的影子。

再大一些，我們把他的電影當做文藝片，偶爾思考眼淚和微笑哪個更重要。

等我們老了，他的電影是一部部紀錄片，回憶「星爺」帶我們走過的那些青春、成熟和回不去的歲月。年少無知看不懂，看懂已不再年少。」

　　想多一些了解周星馳，這部《喜劇之王》我們一定要細細咀嚼⋯⋯

《麥路人》，陌路人？

文：列當度

　　香港電影《麥路人》，粵語讀音跟陌路人一樣，它的英文名片也相當有意思——《I'm Living it》。當然靈感是來自麥當勞的廣告口號。這是一部相當悲情的電影，看罷使人心有戚戚然。一個富裕的社會，是取決於它有多少了不起的大白象工程？人均收入是多少？GDP 是多少？外匯存款是多少還是它對弱勢人民的關懷照顧有多少呢？導演想透過影片帶出社會上一群長期被人忽略的弱勢社群。

　　《麥路人》於 2020 年上映，由黃慶勳導演。男女主角分別是郭富城及楊千嬅，並由資深演員萬梓良、張達明、鮑起靜等聯合演出，內容主要講述在近年在香港出現的「麥難民」現象。金融才俊的阿博（郭富城），終日在 24 小時快餐店借宿，店內有不少同路人與阿博為伍，相互改寫各自人生。分別有一直為婆婆還債而債台高築並帶著女兒的單親媽媽、不敢回家的等伯（萬梓良）、離家出走的少年深仔，還有暫居庇護宿舍的歌女秋紅（楊千嬅）都以阿博為首，各人互相扶持，盡力幫助彼此走過人生低谷……

　　可能普遍市民都對會標籤化露宿者，認為他們都是「可憐人必有其可恨之處」：肯定是遊手好閒、吸毒的癮君子、精神病患者等等不同的原因。可是有沒有想過他們露宿街頭或者「寄居」在 24 小時營業的快餐店都是身不由己？現今香港房價已經高到匪夷所思的地步，一間 10 平米的套房月租可能也

要 8 千到一萬港元。普通上班族也十分吃力，何況是弱勢社群？再加上政府並沒有用心去幫助他們，基本上近幾年已停建公共房屋。給露宿者暫住的收容所也管理不善，口水祥（張達明）告訴阿博他在收容所住了一晚，就給木蝨咬到遍體鱗傷，可見環境之惡劣程度。而這班「麥難民」大部分都是守規矩的，有能力時盡量會光顧快餐店，那怕只是買一個漢堡包；在早上會早早起來，不會霸佔桌子影響到食客；自己的行李雜物會放在街上，不會佔用快餐店的地方等等……

電影中的這些「麥難民」，他們各有各的故事，或許成為「麥難民」的理由不盡然值得同情，但導演沒有樣板化地處理這些角色。而讓他們即便過著有一餐沒一餐的生活，依然能相濡以沫，互相扶持。

主角的郭富城把主角詮釋得很好，無論外貌和神態也顯示出他為扮演阿博這角色下了不少功夫。從訪問中得知郭富城與造型師討論如何從服裝上令角色更為寫實，他更為呈現露宿者的落魄形象，在拍攝現場不吃飯，為求呈現最真實的捱餓狀態，讓角色更有質感。另外久未露面的實力派演員萬梓良也透過其精湛演出，告訴觀眾他仍是寶刀未老。鄧伯因喪妻之痛，終日在麥當勞默默等候，直到因為快餐店大清潔未能返店而情緒大爆發。那一幕可說是萬梓良演技的大爆發，張力十足。而最令筆者心酸的一幕是口水祥（張達明）因為身體太瘦弱，一直找

不到工作，在撐到不想再撐時，索性去偷竊，博取坐牢的機會而不用再擔心三餐一宿。

　　坐牢在旁人眼中是絕路，在他眼中卻是出路！

　　《麥路人》的故事十分沉重，結尾再回到年輕深仔身上，是這部電影給社會麥難民的正面希望和盼望。

生存最為重要——《生存家族》

文：列當度

自互聯網出現加上 2007 年 iPhone 等智能手機興起後，人們愈來愈依賴科技。無論是叫外賣、叫車、買東西、繳費、交友聊天、看電影等等，基本上是一部手機就可搞定。有時候會想現代人太依賴手機，太依賴科技，假如某天忽然發生狀況，人們還懂不懂基本的生存技能呢？

日本電影《生存家族》是 2017 年的作品，由矢口史靖編劇和導演。主角有日本資深演員小日向文世及女星深津繪里。矢口史靖提到故事的靈感來自 2003 年美加大停電事件，當時受影響人數超過 5000 萬人。

《生存家族》描述在一個普通的早晨，正準備要起床上班、上學的鈴木一家意外發現家裡所有東西都沒電了，原以為只是普通的停電，沒想到是擴及整個國家的大事件，全國的電力都徹底消失了，交通停擺、手機失靈，一切回歸最原始的自然生活。住在東京都的主角鈴木一家因為住在公寓，因此無法使用電力、氣體燃料和水。只好回到母親的娘家，但因為飛機不能飛，於是一家人只能騎著腳踏車前往鹿兒島。但在旅行途中，錢幣，貴重物完全派不上用場，只能與其他人以物易物。一家人騎著腳踏車透過高速公路一路往西的過程中，一邊與許多形形色色的人相會，面對突如其來的危難，鈴木一家能不能團結一心，一起度過這個難關……

　　鈴木一家代表日本的平民家庭，爸爸（小日向文世）在商社擔任部長養家活口，平時在孩子們是嚴父角色，不過一旦到了野外求生卻成了生活白痴，反而是媽媽（深津繪里）拿出靈活手腕爭取物資與情報，還要一邊想辦法顧及爸爸的大男人面子。住在都市裡的現代人太依賴科技，失去了在大自然中求生的智慧，連基本如何生火的技能都不懂，自然界的食材要去哪裡找也知道。人類生存的最基本條件是吃得飽，穿得暖，晚上有容身之所，而不是玩手機、用電腦。而平常在都市被當成包袱和負擔的年長者，在鄉村則是各種生活知識的智慧結晶，不論殺豬、織布還是捕魚，生存的技術都刻劃在長者的身體裡，藉由實務操作代代傳下去。《生存家族》成為寓教於樂、發人省思的電影，直接讓觀眾感受，習以為常的電力突然消失，生活會有多大的轉變。

　　導演用荒謬情節反思現代社會的價值觀。當金錢已成廢紙，一切回歸到以物易物的經濟模式，名牌奢侈品形同垃圾，只有食物和飲水才是最重要。原本在家裡並不真正關心彼此的鈴木一家，也才發現相互扶持、同舟共濟的重要。爸爸鈴木的角色相當有意思。他怕麻煩、慣於推卸責任，對於毫無頭緒的事情卻又喜歡說「跟著我就對了」。父權的尊嚴就像他頭上那頂假髮一樣，虛假且無用。在片末時候，父親獲救上了火車後，將假髮掉出火車外，顯示了他已明白父親的尊嚴可以放下，最重

要的是一家人可以平平安安生存下去。這是一部值得我們深思的電影。

從貨幣讀懂世界經濟

文：鄭湯尼

　　經濟學則是人類行為的科學，沒有必然性的邏輯結果，是以結果推論過程原因的理論，以社會結構或發展進程來解說人與人之間、社會內外、國與國之間、世界觀等，甚至於貫穿不同歷史時代背景、地點、人物的四維學問，經濟學有趣之處亦在於此。粗略來說經濟學說是解說世界上、社會上、人與人之間、群體與群體之間的資源分配，最直接的資源就是「錢、現金、貨幣」。

　　從「以物易物」的時代開始後，「貨幣」的概念已形成到現在，「貨幣」就是等同「貨」而流通的一種「幣」。到了「幣」就具體地出現之後，「以物易物」的時代也結束了，從貝殼、銀圓、銅幣、鈔票以至現今的信用卡、Apple pay，都沒有停止在我們生活上。

　　本書介紹了貨幣的演變和變化為何與我們有息息相關。在「貨幣」的概念之中最基本和最重要的就是「金本位制」，何為「金本位制」？「金本位制」有何重要而影響世界經濟、政治局勢，包括戰爭呢？美國為什麼要放棄「金本位制」呢？ 對美國會帶來什麼的好處而對世界又會帶來什麼的壞處呢？

　　本書亦會介紹影響世界經濟的經濟大國，例如美元、日元、歐元、人民幣等的世界角色、發展及其相互之間的「貨幣戰爭」，因為世界經濟體系中的關鍵貨幣都會直接或間接影響國家本國或他國的興亡，誰能掌控全球經濟貨幣就能掌控全球。

　　到了二十一世紀的今天，開始出現非關鍵國家貨幣了，我們有沒有可能捨棄關鍵國家貨幣呢？什麼是共同貨幣和單一貨幣？他們兩者之間有什麼不同？對我們現今和未來有什麼的影響呢？

　　「貨幣」是人類資源的載體，在人類爭奪資源的過程演變中，現今時代已經不再是國土侵占的，或是隨時動刀動鎗的熱戰了，在國與國之間的貨幣貿易就起了最重要的角色，貨幣一但成為武器，其殺傷力比熱戰更加厲害、更加深遠、更加持久。

　　本書不難閱讀，若有世界經濟觀的朋友相信會閱讀起來有更大效益，沒有深奧的用語，讀懂世界貨幣史，了解世界貨幣的勢頭，你就能掌握世界經濟的局勢，經濟跟政治往往是相關的，有了經濟才有政治，沒有經濟就沒有政治。

富爸爸‧有錢有理

文：鄭湯尼

　　《富爸爸‧窮爸爸》是一系列的書，一系列當然就不只有一本，今天要談談的是《富爸爸‧有錢有理》。

　　「富爸爸」曾說：「沒有財務自由，你就無法真正獲得自由」，他還說：「自由是有代價的」。

　　在《富爸爸‧窮爸爸》一書中已曾跟大家介紹過何為「財務自由」的重要性，也解說過如何為自己的生活找出「財務自由」的方法。本書《富爸爸‧有錢有理》是幫助大家了解現在所處於社會的哪一個象限，那一個象限才能會得到真正的「財務自由」，從而達至「財務自由」的目標。

　　現今社會大家都會在四種財務象限其中之一種象限生活，根據《富爸爸‧有錢有理》所介紹給都認識這四種象限就是：

E：Employee 代表僱員

S：Self 代表自由職業者

B：Business 代表企業所有人

I：Investor 代表投資者

　　每個人都會處身其中，可能是一個象限，亦可能是多個象限。

E 和 S 都屬於同一類，正所為手停口停，換句話說就是沒有上班工作或是離開了職場，收入也會停了，生活可能就成了問題。這兩象限的人佔社會上最多，可能超過 90%。

B 和 I 亦是屬於同一類，B 屬於投資加管理，把你賺錢的方法複製下去，你只需要管理執行的狀況，錢就會進來，單靠投資自己的成功管理而得到收獲。而 I 就屬於純粹投資者不作管理，全靠投資別人的成功管理而得到收獲。此兩象限的人佔社會上最多不超過 10%，I 象限的人更可能不到 3%。

在本書介紹到的是 E 和 S 兩個象限的人士，是差不多永遠不可能會達至「財務自由」。而 B 和 I 兩個象限的人士能達到「財務自由」的機會就多很多，亦容易很多。

作者在本書中解說了很多有關 E、S、B、I 四個象限定義、優點、缺點等讓大家更了解到四個象限之中的人士與致富有什麼關係，如何與「財務自由」有關係。

如果大家想控制你今天所作所為，而非受別人所控制，以便改變你未來的財富命運，這本書將有助於你設計出具體的行動方案。

和第一本的《富爸爸‧窮爸爸》一樣，《富爸爸‧有錢有理》亦是一本近代經典的個人財務必讀的書，要記得閱讀的次序會有助於邏輯理解內容。

富爸爸・窮爸爸

文：鄭湯尼

　　《富爸爸·窮爸爸》這是一本超級經典的書，從 1999 年到現在相信超過一億人看過的書，他的魅力在於改變了現今資本主義人們對個人生活理財的舊觀念，包括本人也是。

　　在以前的社會中，舊觀念灌輸下的是，要想過優質生活，就要好好讀書，大學畢業後就在大公司上班，然後不斷上進升職加工資，或是出社會創業，要學習卡耐基的成功心法，需要閱讀他的教條，每日提醒自己要遵守成功的教條，需要跟隨現今成功人士的步伐、觀念，需要努力工作，管理個人能力，但往往所謂的成功教條都寫得模稜兩可，內容天馬行空，叫我們凡夫俗子不知何去何從。

　　本人深信成功的個案是沒法子複製的，成功個案是要配合上天時、地利、人和，缺一不可，不是光靠個人努力而缺乏其他兩樣就可以成功，反過來是失敗的個案可以值得借鏡作參考，作為免費的教訓。請深思一下，所謂「成功」就等於「致富」嗎？究竟是要「成功」還是「致富」呢？可能一開始觀念就搞錯了，往後的道路方向也自然錯了。

　　《富爸爸·窮爸爸》這本書挑戰了傳統致富的舊觀念，揭示了成為富有的秘密，推翻高薪厚職的工作就是致富的謬誤，書中亦提倡以穩定的正現金流來保障自己的生活，告訴你如何定義及如何才能達到個人或家庭「財務自由」的生活最高境界，大家不需要過份嚴格要求賺多少個億才能退休，甚至於都未能

夠退休、或是未賺夠多少個億已經無福消受了，《富爸爸‧窮爸爸》教大家只需要按個人不同狀況而定訂出達到「財務自由」的生活，再加上執行就可以了。本書亦會教大家真正分清資產與負債的關係和概念，直接幫助大家應用在日常生活之中。

本書內容不多，才兩百多頁，閱讀的時候重要的是需放下舊觀念，輕鬆閱讀，閱讀時思考一下自己的生活狀況才能事半功倍了，成為富爸爸不再是遙不可及的事，不需要約束自己太多，只需好好安排就可以了。內容淺白，不需要有財務會計根底，這本是《富爸爸‧窮爸爸》系列的首本，之後的同類型書籍亦會建基於此，所以要先讀此書效果為佳。

我用死薪水輕鬆理財賺千萬

文：鄭湯尼

　　我比較喜歡研讀國外書籍，當然除了中國歷史書之外，國外書籍當然以翻譯書居多，尤其一些有關財務經濟就一定要看國外的書籍，因為世界經濟都是以歐美為主導，如其說歐美經濟影響世界，倒不如說是歐美控制全球經濟。

　　《我用死薪水輕鬆理財賺千萬》，大部份打工仔領的都是死薪水，每年只能希望老闆皇恩浩蕩加員工薪資，要賺過千萬除了買彩票應該是不可能的幻想。

　　本書不是教大家買彩票而得千萬的方法，而是在日常生活中如果理財而致富的建議，即使未能致富，可以達到財務自由已經是很好了，試問在現今社會中能夠達到真正的財務自由的人佔比能有多少呢？以下有幾點真是值得與大家分享：

　　怎樣才算是「真的有錢人」？開雙B，住大樓為有錢人？你可見過某上市公司執行長開雙B，住大樓但欠銀行一屁股債嗎？你又可見過在菜市場的老板養活三個大學生兒子，再有三棟房子在收租嗎？所以在致富之前起碼要釐清什麼是「真有錢」和「假有錢」之間有何差別，這是非常的重要，否則大家可能就會陷入「假有錢人」的生活方式。收入高底不是重點，只是假象，盈餘餘額（總收入減去總支出成本）才是重點，才是真正反映你的生活價值，試問沒有真正的餘款如何能作出投資理財。本書對這些概念就有明顯的準則定義可供大家參考。

　　再來就是日常生活中如何找出個人的生活成本，經過他建議的方法，就是：

1)　　連續三個月觀察下把錢花在哪裡，包括飲食、貸款、汽車油錢，以及健康保險等。

2)　　三個月後，算出每月的生活成本是多少。

　　就這樣就能知道大概錢會花到什麼「需要」和「想要」的項目了，當然以上建議是因為國外生活與我們會有所不同，但尋求個人成本的方式都是一樣的。找出成本結構後才能從而把不必要「想要」的項目減低，再把餘下的錢作為錢滾錢投資理財之用。

　　當然投資的方式有很多，有股票基金、房地產、固定資產、非固定資產等。因為書中建議多為國外例子，看書應融匯冠通，可以書中模式實用在個人投資上。

　　致富是需要犧牲某些才能得到某些，希望此書能夠幫忙大家，謝謝！

易博士——圖解經濟學

文：鄭湯尼

　　易博士出版社以圖解方式製作了一系列的書籍作品，以圖解方式深入淺出的方法去解說一些專業知識，可讓人人都能懂的專業學問，真是用心良苦。

　　所以我也買了他好幾本的不同知識領域的書籍，這一系列的書籍在封面和內容都利用不少的冊圖、表格或漫畫來邏輯地表達和說明一些事情的發生和經過，本來以為有圖解說明就可以像漫畫的在趣味性下學習，到在下慢慢地閱讀時才發現不完全輕鬆，花的心力不比閱讀文字來得少。

　　這次想談談的是經濟學，作者溫美珍，她也有好幾本有關經濟金融學的作品，也寫得淺白易明，審訂者熊秉元，他們的確花了不少心思用冊圖、表格或漫畫手法，來解說這幾門人類行為學上比較抽象的學問。

　　經濟學有別於其他有規則性的學問，例如會計學是一門人訂定出來的商業知識，只要跟隨既定方法，例如稅法、銀行規則等，跟隨這些規定方法處理就可以了，比較黑板沉悶，是一門實務型的專業學問。而經濟學則是人類行為性的科學，沒有必然性的邏輯結果，是以結果推論過程原因的理論，以社會結構或發展進程來解說人與人之間、社會內外、國與國之間、世界觀等，甚至於貫穿不同歷史時代背景、地點、人物的四維學問，經濟學有趣之處亦在於此。

談到經濟學，不可不提的是影響世界經濟學的兩位偉大人物──凱因斯和亞當・史斯密。凱因斯是英國經濟學家，主張政府應積極扮演經濟舵手的角色，透過財政與貨幣政策來對抗經濟衰退乃至於經濟蕭條。亞當・史斯密是蘇格蘭哲學家同時也是有名的經濟學家，主張自由貿易、資本主義和自由意志主義的理論，反對人為干預的經濟學思想。他們兩位的理論學派影響深遠，到了現在世界各國也會因各自國家的實際情況，運用兩位經濟大師的理論加以實施和推行，佔比不一，效果當然有異。

基本上經濟學就是研究「供應」和「需求」的學問，從以物易物的交易行為開始已經出現。經濟學是資源分配的學問，了解經濟學有助於了解人類以及世界觀，本人強烈推薦國人學習經濟學，宏觀至世界微觀至個人也會有莫大幫助。

國家圖書館出版品預行編目資料

書情畫意／藍色水銀、破風、列當度、鄭湯尼　合著.—初版.—
　臺中市：天空數位圖書　2020.11
　　面：公分
　　ISBN：978-986-5575-02-1（平裝）
　　1. 電影　2. 影評
987.013　　　　　　　　　　　　　　　　　　　109019305

書　　　　名：書情畫意
發　行　人：蔡秀美
出　版　者：天空數位圖書有限公司
作　　　者：藍色水銀、破風、列當度、鄭湯尼
編　　　審：米蘇度創作有限公司
製 作 公 司：花本潮有限公司
版 面 編 輯：採編組
美 工 設 計：設計組
出 版 日 期：2020 年 11 月（初版）
銀 行 名 稱：合作金庫銀行南台中分行
銀 行 帳 戶：天空數位圖書有限公司
銀 行 帳 號：006-1070717811498
郵 政 帳 戶：天空數位圖書有限公司
劃 撥 帳 號：22670142
定　　　價：新台幣 260 元整
電子書發明專利第 I 306564 號

紙本書編輯印刷：
電子書編輯製作：
天空數位圖書公司 E-mail：familysky@familysky.com.tw　http://www.familysky.com.tw/
地址：40255台中市南區忠明南路787號30F國王大樓　Tel：04-22623893　Fax：04-22623863